아이부터 어른까지
왕초보 쉬운 그림 그리기

왕초보 쉬운 그림 그리기

도화지 지음

생각의빛

아이부터 어른까지
누구나 그릴 수 있는 쉬운 그림 그리기

이 책은 그림을 좋아하고 그림에 관심있는 독자들이 그림을

쉽게 그릴 수 있도록 만들어졌습니다. 연필, 사인펜, 볼펜, 색

연필, 크레파스 등 다양한 재료를 사용할 수 있습니다.

그림을 평소에 어려워하거나 처음 접해보시는 분들도 쉽게

따라할 수 있도록 구성하였습니다.

직접 따라 그려보면 그림 실력이 쑥쑥 자라날 것입니다.

자, 이제 그림의 세계에 풍덩 빠져보아요!

Part 1. 싱그러운 식물

Part 2. 맛있는 음식

Part3. 귀여운 동물

Part 4. 사람

Part 5. 일상생활

Part 1
싱그러운 식물

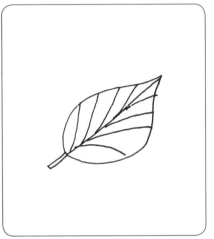

1 큰 테두리부터 그리고 선을 그어
잎맥을 그려줍니다.

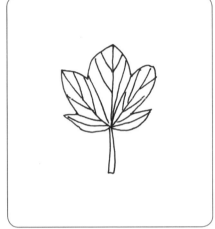

2 다른 모양의 잎도 그려봅니다.

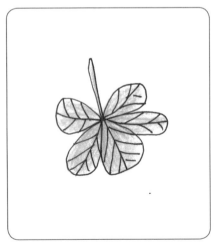

3 색칠해봅니다.

4 따라 그려보세요. 1과 2에 색칠도
해보세요.

 잎

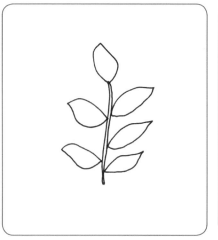

1 줄기와 잎을 그려봅니다.

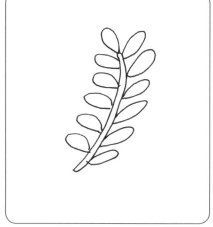

2 바람에 날리는 느낌으로 그려봅
니다.

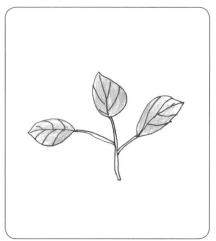

3 색칠해봅니다.

4 따라 그려보세요. 1과 2에 색칠도
해보세요.

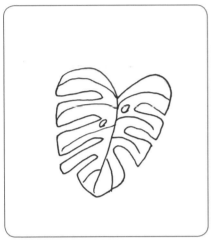

1 멋진 잎을 가진 몬스테라에요.

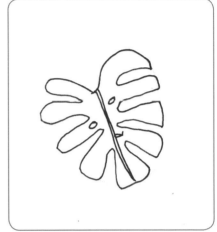

2 몬스테라의 특징을 잘 관찰해봅니다.

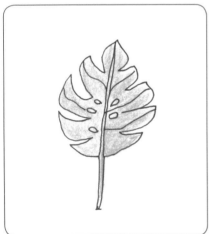

3 예쁘게 색칠해보세요.

4 따라 그려보세요. 1과 2에 색칠도 해보세요.

 은행잎

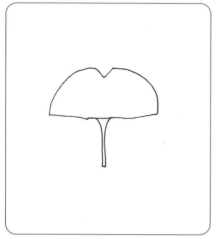

1 은행 잎은 반원 모양이에요.

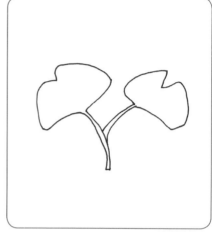

2 반원의 가장 윗쪽에 조금 패인 부분을 주면 진짜 은행잎 같아요.

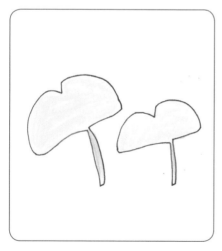

3 색칠해보세요.

4 따라 그려보세요. 1과 2에 색칠도 해보세요.

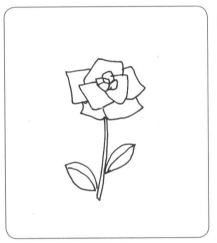

1 꽃잎부터 그려봅니다.

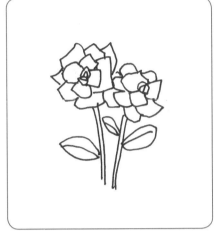

2 잎이 있으면 더 예쁘답니다.

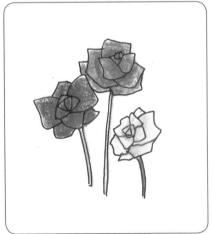

3 여러가지 색으로 색칠해보세요.

4 따라 그려보세요. 1과 2에 색칠도 해보세요.

해바라기

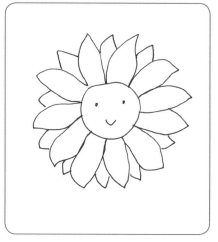

1 풍성한 꽃잎을 가진 예쁜 해바라기에요.

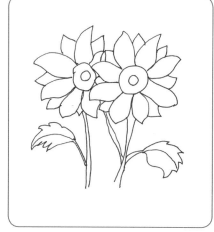

2 두 송이 그려봅니다.

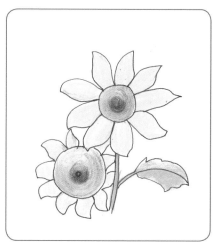

3 색칠해보세요.

4 따라 그려보세요. 1과 2에 색칠도 해보세요.

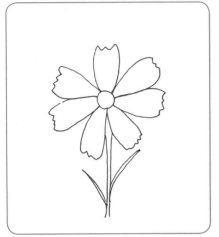

1 꽃잎과 수술, 줄기를 그려줍니다

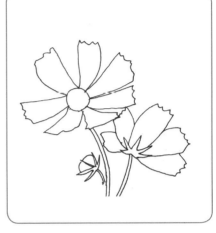

2 여러 송이 그려봅니다.

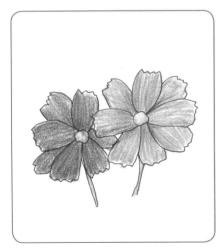

3 예쁘게 색칠해봅니다.

4 따라 그려보세요. 1과 2에 색칠도 해보세요.

 튤립

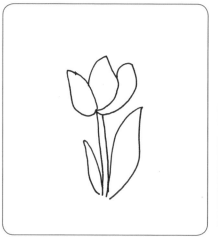

1 꽃잎과 줄기, 잎을 그려봅니다.

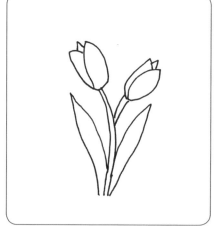

2 다른 모양으로도 그려봅니다.

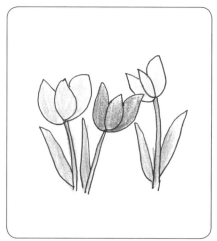

3 색칠해봅니다.

4 따라 그려보세요. 1과 2에 색칠도
해보세요.

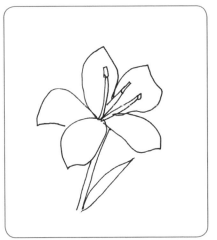

1 수술부터 그리면 쉬워요.

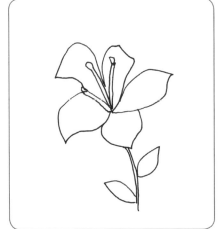

2 활짝 핀 백합이에요.

3 예쁘게 색칠해봅니다.

4 따라 그려보세요. 1과 2에 색칠도
해보세요.

 나무

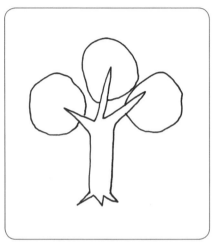

1 나무 줄기와 잎을 그려봅니다.

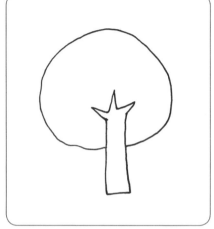

2 커다란 원의 느낌으로 그려봅니다.

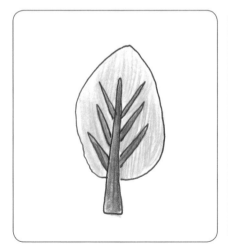

3 색칠해봅니다.

4 따라 그려보세요. 1과 2에 색칠도 해보세요.

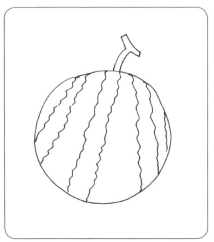

1 동그라미만 그리면 수박이 나와요. 줄도 그어줍니다.

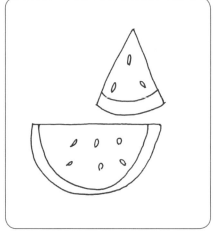

2 단면을 그릴 때는 세모와 반원으로 그리면 됩니다.

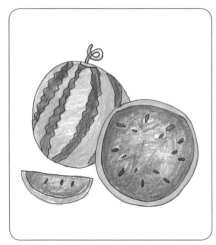

3 색칠해줍니다.

4 따라 그려보세요. 1과 2에 색칠도 해보세요.

 포도

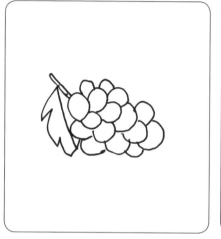

1 작은 원들이 모인 포도에요.

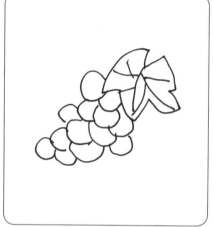

2 잎을 함께 그려주면 더 예뻐요.

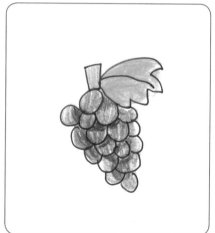

3 색칠해보세요.

4 따라 그려보세요. 1과 2에 색칠도
 해보세요.

1 동그라미를 자연스럽게 그리고
꼭지만 달면 배 완성!

2 배를 자른 단면이에요. 중앙에 씨
를 그려주면 더 배 같아요.

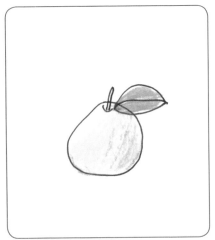

3 색칠해보세요.

4 따라 그려보세요. 1과 2에 색칠도
해보세요.

 아보카도

1 둥근 느낌으로 아보카도를 그려 줍니다.

2 작은 원을 그려 씨를 그려주면 아 보카도 모양이 나와요.

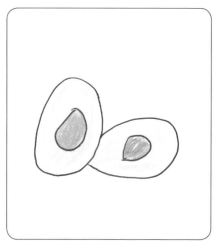

3 예쁘게 색칠해봅니다.

4 따라 그려보세요. 1과 2에 색칠도 해보세요.

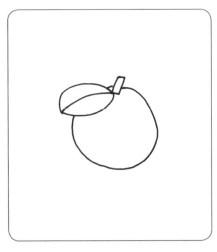

1 원에 꼭지와 잎을 그려봅니다.

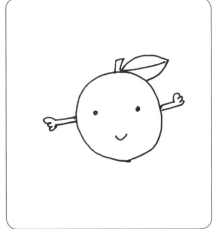

2 잎의 모양을 다르게 그려보세요.

3 색칠을 하면 새콤달콤한 느낌이
살아나요.

4 따라 그려보세요. 1과 2에 색칠도
해보세요.

 복숭아

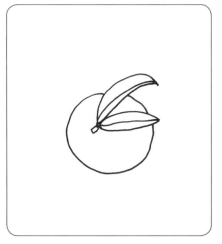

1 복숭아의 잎을 그리고 그 주변으로 원을 그려줍니다.

2 다른 각도에서 본 복숭아도 그려봅니다.

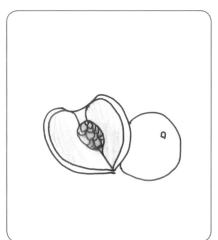

3 복숭아를 자른 단연이에요.

4 따라 그려보세요. 1과 2에 색칠도 해보세요.

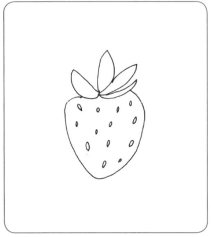

1 푸른 잎사귀와 빨간 과육 부분을
그려주세요. 씨도 그려주고요.

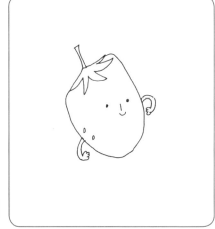

2 씨는 조금만 그리고 눈, 코, 입을
그려주고 팔과 손을 그려주면 귀
여운 딸기 캐릭터!

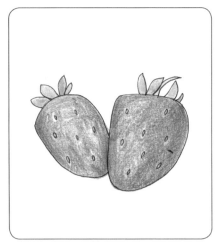

3 씨는 노랗게 칠해요. 예쁘게 색칠
하면 완성!

4 따라 그려보세요. 1과 2에 색칠도
해보세요.

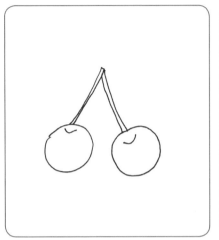

1 원을 이용해 체리를 그려줍니다.

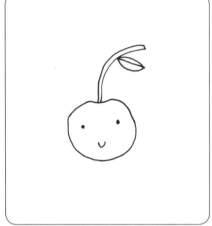

2 잎도 그려줍니다.

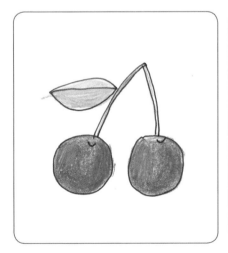

3 색칠하면 완성이에요.

4 따라 그려보세요. 1과 2에 색칠도 해보세요.

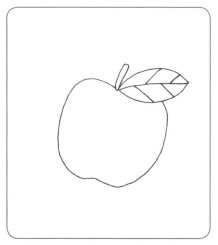

1 사과를 그려줍니다.

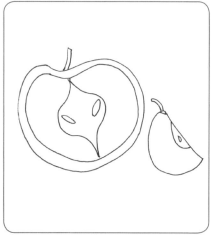

2 사과를 다른 단면입니다.

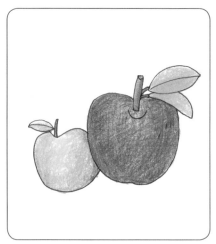

3 푸른 사과, 빨간 사과로 색칠해봅니다.

4 따라 그려보세요. 1과 2에 색칠도 해보세요.

 참외

1 자연스러운 타원에 줄을 그려줍니다.

2 참외를 자른 단면이에요.

3 색칠해주면 참외 완성!

4 따라 그려보세요. 1과 2에 색칠도 해보세요.

당근

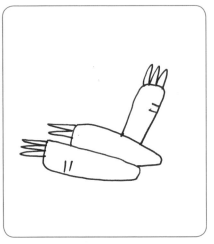

1 여러 개의 당근을 그려봅니다.

2 손질된 당근이에요.

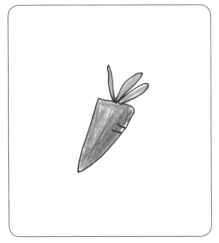

3 싱싱한 느낌이 들도록 색칠해봅니다.

4 따라 그려보세요. 1과 2에 색칠도 해보세요.

 고추

1 고추를 잘 관찰하며 그려봅니다.

2 다른 모양으로도 그려봅니다.

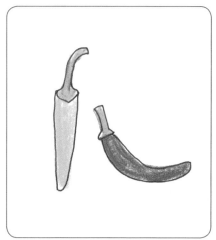

3 초록색, 빨간색으로 색칠해줍니다.

4 따라 그려보세요. 1과 2에 색칠도 해보세요.

1 토실토실한 밤 두 개입니다.

2 귀여운 밤톨을 그려봅니다.

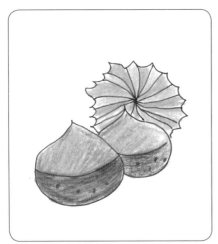

3 예쁘게 색칠해봅니다.

4 따라 그려보세요. 1과 2에 색칠도
해보세요.

1 잘 손질된 양파입니다. 타원을 그리고 싹을 자른 부분을 표현해주면 됩니다.

2 양파를 자른 단면의 모습이에요.

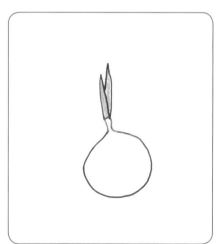

3 색칠해주면 완성.

4 따라 그려보세요. 1과 2에 색칠도 해보세요.

1 싱싱한 파프리카를 그려줍니다.

2 자연물은 부드러운 곡선의 느낌을 잘 살려야 해요,

3 노랗고 빨갛게 색칠해보세요.

4 따라 그려보세요. 1과 2에 색칠도 해보세요.

 늙은 호박

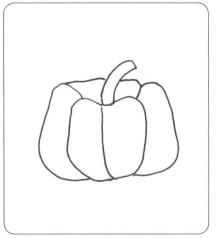

1 커다란 늙은 호박입니다.

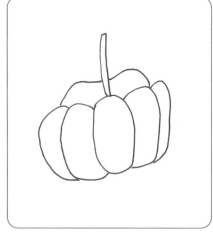

2 꼭지를 크게 그려봅니다.

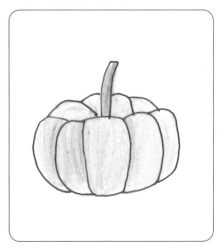

3 색칠해봅니다.

4 따라 그려보세요. 1과 2에 색칠도
해보세요.

 오이

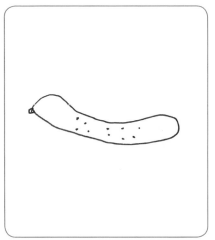

1 전체적인 오이 형태를 그려줍니다.

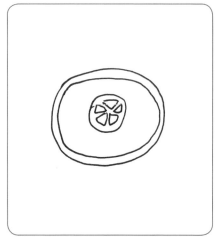

2 오이를 자른 단면이에요.

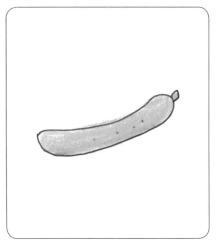

3 초록색으로 완성해주면 완성!

4 따라 그려보세요. 1과 2에 색칠도 해보세요.

1 브로콜리는 작은 나무 모양이에
요.

2 다른 모양으로도 그려봅니다.

3 색칠해주면 완성

4 따라 그려보세요. 1과 2에 색칠도
해보세요.

 버섯

1 동글동글한 느낌이 들도록 버섯
을 그려봅니다.

2 팽이버섯이에요.

3 영지버섯이에요.

4 따라 그려보세요. 1과 2에 색칠도
해보세요.

 클로버

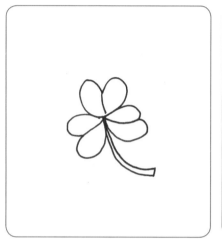

1 세잎 클로버를 그려봅니다.

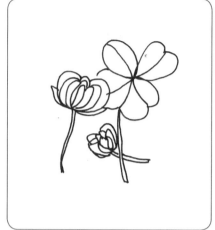

2 클로버 꽃도 그려보아요.

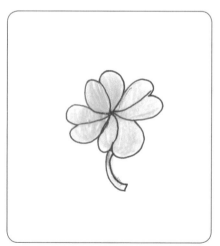

3 색칠해주면 완성!

4 따라 그려보세요. 1과 2에 색칠도 해보세요.

 화분

1 화분을 그려봅니다.

2 물받이 받침대도 그려줍니다.

3 색칠해주면 선인장 완성!

4 따라 그려보세요. 1과 2에 색칠도
해보세요.

 난초

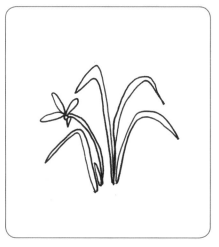

1 꽃이 핀 난초에요.

2 난초의 느낌을 살려봅니다.

3 색칠해보세요.

4 따라 그려보세요. 1과 2에 색칠도
해보세요.

Part 2
맛있는 음식

 햄버거

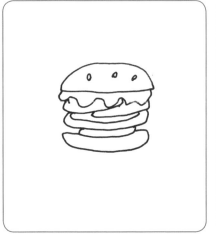

1 햄버거를 그려봅니다. 빵 위에 깨
도 그려주세요.

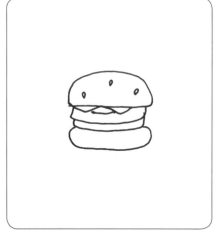

2 패티와 채소, 과일을 그려봅니다.

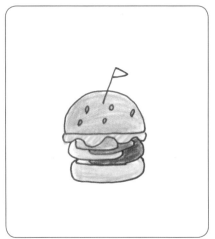

3 색칠하면 맛있는 햄버거 완성!

4 따라 그려보세요. 1과 2에 색칠도
해보세요.

 피자

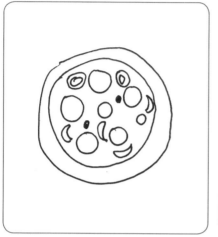

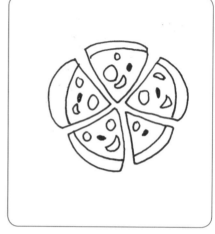

1 큰 원을 그리고 여러가지 토핑을
 그려주세요.

2 조각 피자로 나누어서 그려보세요.

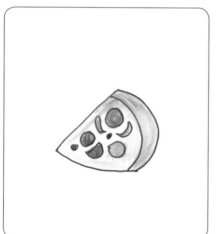

3 색을 입히니 먹음직한 피자 완성!

4 따라 그려보세요. 1과 2에 색칠도
 해보세요.

 치즈스틱

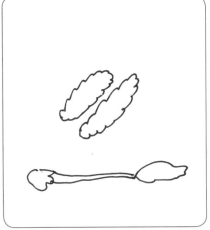

1 치즈스틱이에요. 길게 늘어뜨린 모양도 그려보세요.

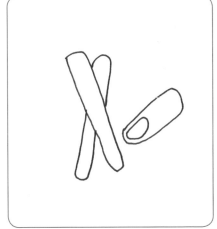

2 롱치즈스틱과 잘라진 단면도 그려봅니다.

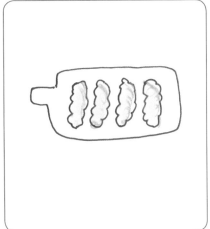

3 노릇노릇 색을 입히면 완성!

4 따라 그려보세요. 1과 2에 색칠도 해보세요.

 감자튀김

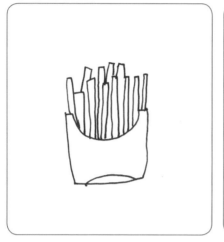

1 길쭉한 느낌의 감자튀김을 그려
봅니다.

2 감자튀김을 접시에 담아보아요.

3 쨈칠해주면 완성.

4 따라 그려보세요. 1과 2에 색칠도
해보세요.

 아이스크림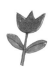

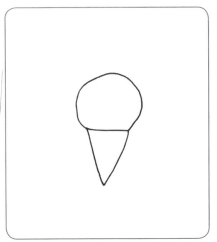

1 아이스크림 부분은 둥글게 콘 부분은 삼각형으로 그려요.

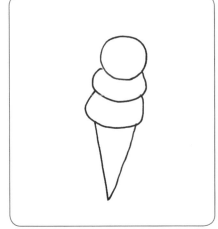

2 아이스크림을 여러개 겹쳐서 올려줍니다.

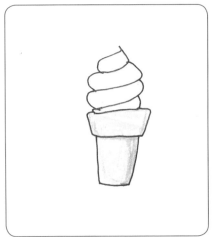

3 흰색으로 칠하면 바닐라 아이스크림 완성!

4 따라 그려보세요. 1과 2에 색칠도 해보세요.

 아이스 바

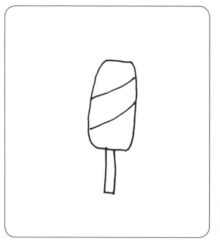

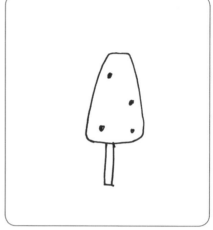

1 사각형으로 아이스바를 그려줍
니다.

2 사다리꼴 모양으로도 그려줍
니다.

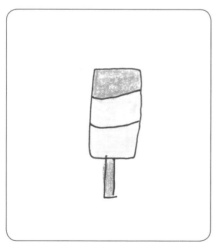

1 각각 다른 맛이 나도록 색깔을 달
3 리해서 색칠해줍니다.

4 따라 그려보세요. 1과 2에 색칠도
해보세요.

 컵케이크

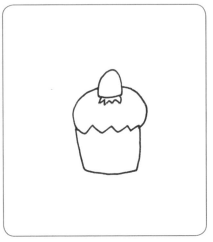

1 귀여운 컵케이크에요. 딸기도 포인트로 올려줍니다.

2 부드러운 생크림을 그려줍니다.

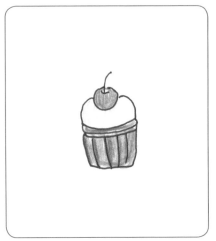

3 색을 칠하면 귀여운 컵케이크 완성!

4 따라 그려보세요. 1과 2에 색칠도 해보세요.

 스펀지 케이크

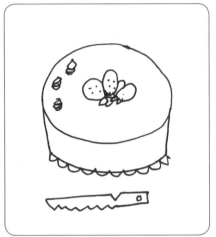

1 둥근 케이크를 그려줍니다.

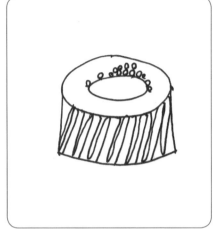

2 구겔호프 케이크입니다.

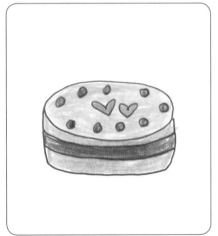

3 초코색을 입혀 달콤한 케이크 완성!

4 따라 그려보세요. 1과 2에 색칠도 해보세요.

 조각케이크

1 조각케이크를 그려봅니다.

2 여러 개를 그려봅니다.

3 색칠하면 완성!

4 따라 그려보세요. 1과 2에 색칠도 해보세요.

 팬케이크

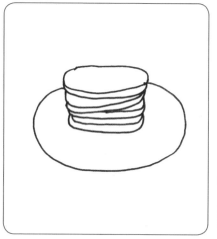

1 여러 장 겹쳐져 있는 모습을 그려 줍니다. 처음에 타원을 그린 뒤 선을 겹치면 쉬워요.

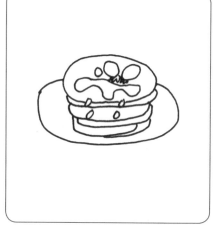

2 팬케이크에 달콤한 소스도 그려 줍니다.

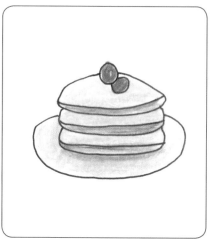

3 노릇노릇 잘 구워진 팬케이크입 니다.

4 따라 그려보세요. 1과 2에 색칠도 해보세요.

 롤케이크

1 롤케이크입니다.

2 롤케이크와 함께 우유잔도 그려 줍니다.

3 색칠하면 완성! 도지마롤입니다.

4 따라 그려보세요. 1과 2에 색칠도 해보세요.

 식빵

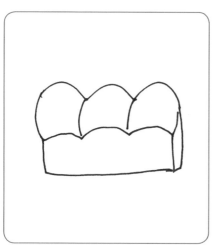

1 잘 구워진 식빵입니다.

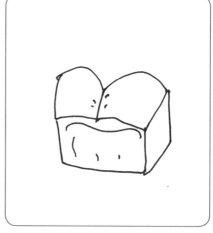

2 반죽의 모양이 다른 식빵도 그려 봅니다.

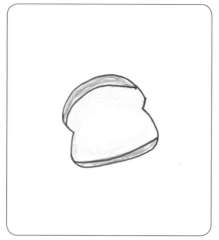

3 식빵의 자른 단면을 그려줍니다.

4 따라 그려보세요. 1과 2에 색칠도 해보세요.

 핫도그

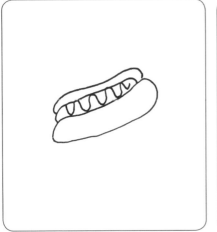

1 빵 사이에 케첩을 바른 소시지가 들어 있는 핫도그입니다.

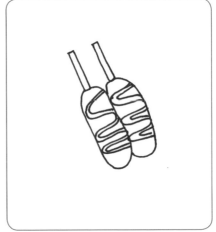

2 타원과 직사각형으로 핫도그 완성. 케첩 소스가 포인트죠.

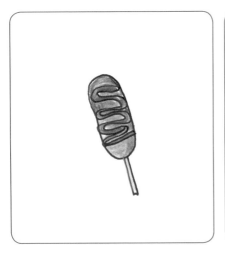

3 색을 입혀주니 고소한 냄새가 풍길 것 같은 핫도그 완성!

4 따라 그려보세요. 1과 2에 색칠도 해보세요.

 댤걀요리

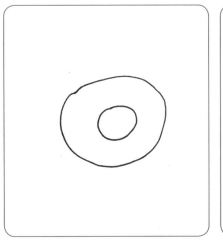

1 달걀프라입니다. 노른자가 동그랗게 익은 모습이에요.

2 달걀말이에요. 네모를 그린 뒤 주름만 그려주면 끝!

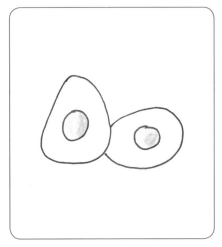

3 삶은 달걀입니다.

4 따라 그려보세요. 1과 2에 색칠도 해보세요.

 밥

1 고슬고슬한 흰쌀밥이 놓여진 밥 한 그릇입니다.

2 채소와 달걀프라이가 올라간 비 빔밥이에요.

3 색을 칠해 콩이 들어간 맛있는 밥 완성!

4 따라 그려보세요. 1과 2에 색칠도 해보세요.

 만두

1 잘 빚어놓은 만두에요.

2 잘 튀겨 접시에 둔 만두입니다.

3 색을 입히면 완성!

4 따라 그려보세요. 1과 2에 색칠도 해보세요.

 초밥

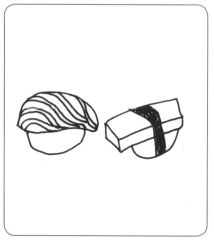

1 연어초밥과 달걀초밥이에요.

2 날치알이 한가득 들어있네요. 삼각형 부분은 김이에요.

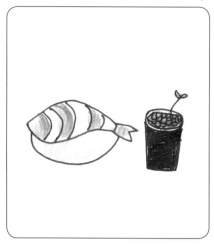

3 색을 입혀 새우살에 생동감을 줬어요. 한입에 쏙 넣고 싶은 초밥 완성!

4 따라 그려보세요. 1과 2에 색칠도 해보세요.

 소시지

1 잘 익힌 소시지에요. 칼집을 낸 부분이 포인트에요.

2 포크와 함께 그려봅니다.

3 색을 칠하면 완성!

4 따라 그려보세요. 1과 2에 색칠도 해보세요.

 주스

1 큰 유리컵에 들어 있는 주스입니다.

2 컵의 모양을 다르게 그려봤어요.

3 오렌지주스로 색을 입혀보았답니다.

4 따라 그려보세요. 1과 2에 색칠도 해보세요.

 우유

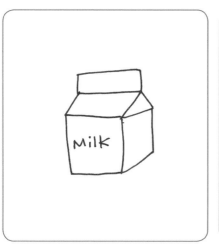

1 200ml우유를 그려보세요

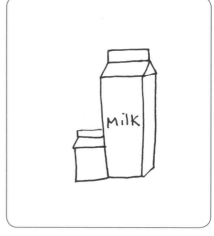

2 1000ml우유는 세로가 길어요.

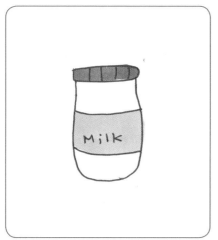

3 유리병에 든 우유도 그려보세요.

4 따라 그려보세요. 1과 2에 색칠도 해보세요.

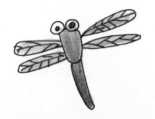

Part 3
귀여운 동물

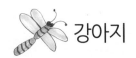 강아지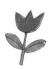

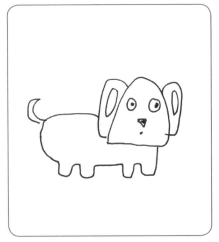

1 귀가 큰 강아지에요.

2 털이 복슬복슬한 비숑프리제입니다.

3 쫑긋 귀를 세우고 기분이 좋은 얼룩이입니다.

4 따라 그려보세요. 1과 2에 색칠도 해보세요.

 하마

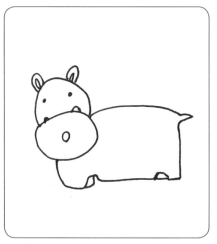

1 물가에 사는 하마입니다.

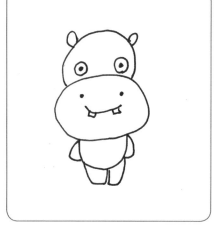

2 콧구멍과 이빨을 강조해봅니다.

3 색칠하면 완성!

4 따라 그려보세요. 1과 2에 색칠도
해보세요.

 꿀벌

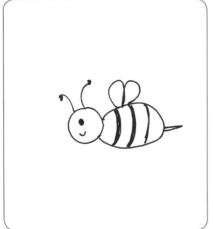

1 꽃을 찾아 날아다니는 꿀벌입니다.

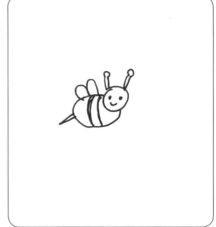

2 다른 각도에서 바라본 꿀벌도 그려봅니다.

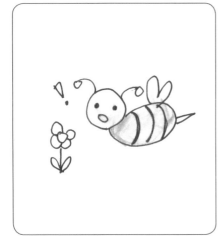

3 꽃도 그려봅니다. 색칠하면 완성!

4 따라 그려보세요. 1과 2에 색칠도 해보세요.

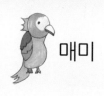 매미

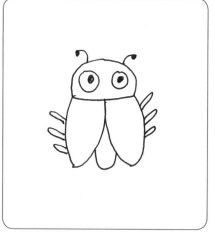

1 나무에 붙어 있는 한여름의 매미에요.

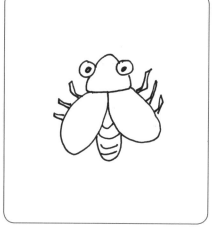

2 날개를 편 모습도 그려보세요.

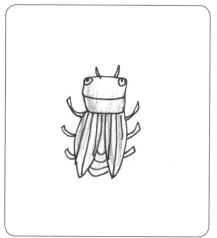

3 색을 칠해주면 완성!

4 따라 그려보세요. 1과 2에 색칠도 해보세요.

1 자유로운 곡선을 그리는 느낌으로 그려보세요.

2 풀도 배경으로 그려봅니다.

3 색을 칠하면 완성!

4 따라 그려보세요. 1과 2에 색칠도 해보세요.

 무당벌레

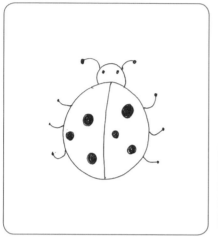

1 무당벌레입니다. 검은 무늬가 포인트!

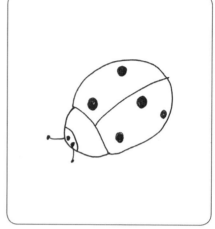

2 몸을 웅크리고 있는 무당벌레입니다.

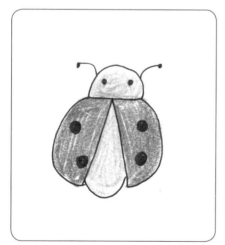

3 색을 입혀주면 완성!

4 따라 그려보세요. 1과 2에 색칠도 해보세요.

 잠자리

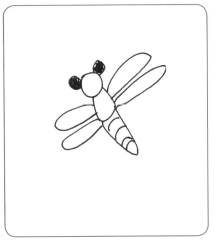

1 잠자리의 몸통, 날개 전체적인 모습을 그려줍니다.

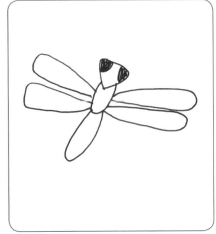

2 다른 방향으로 날고 있는 잠자리를 그려줍니다.

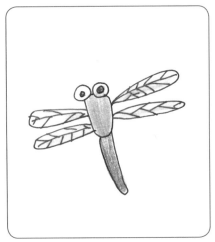

3 색칠해주면 완성!

4 따라 그려보세요. 1과 2에 색칠도 해보세요.

 나비

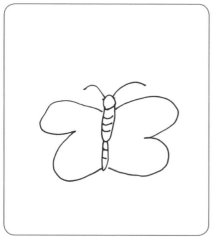

1 나비 날개를 크게 그려줍니다.

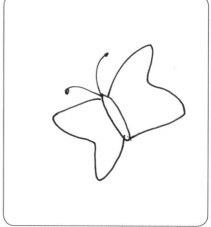

2 다른 방향에서 본 나비도 그려봅니다.

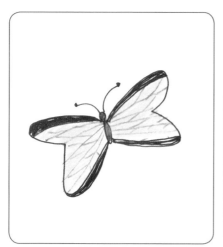

3 색칠하면 완성!

4 따라 그려보세요. 1과 2에 색칠도 해보세요.

 달팽이

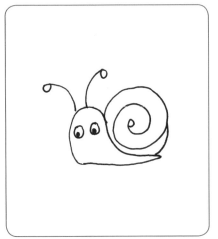

1 달팽이입니다.

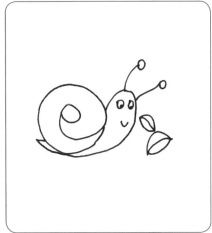

2 풀과 함께 그려봅니다.

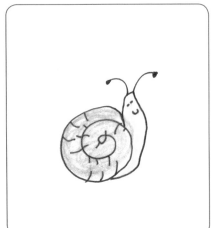

3 색칠하면 완성!

4 따라 그려보세요. 1과 2에 색칠도 해보세요.

 사슴벌레

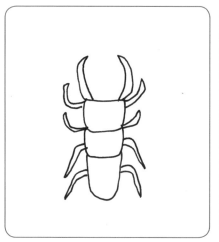

1 사슴벌레입니다.

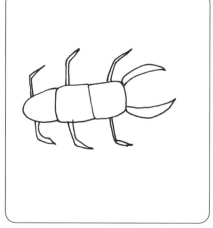

2 몸통부터 그리면 수월합니다.

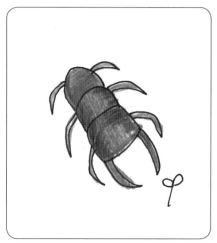

3 색칠하면 완성!

4 따라 그려보세요. 1과 2에 색칠도 해보세요.

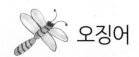

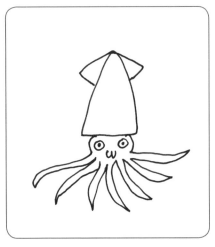

1 삼각형 세개로 몸통은 다 그릴 수 있어요.

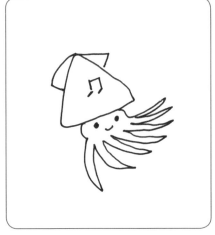

2 바닷속을 유영하는 즐거운 오징어입니다.

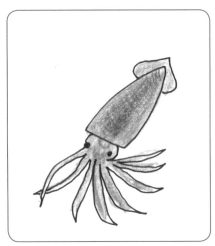

3 오징어의 색을 입혀주면 더 리얼합니다.

4 따라 그려보세요. 1과 2에 색칠도 해보세요.

 꽃게

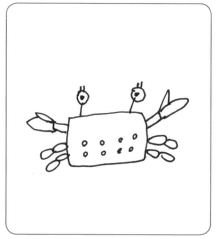

1 꽃게입니다.

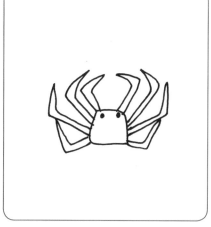

2 다리를 길게 표현하면 느낌도 달라져요.

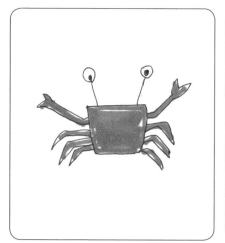

3 색칠하면 완성입니다.

4 따라 그려보세요. 1과 2에 색칠도 해보세요.

 불가사리

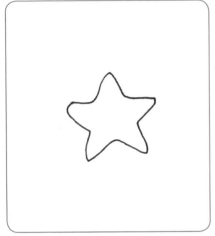

1 불가사리는 기본 별 모양입니다.

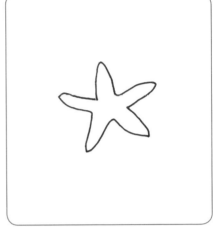

2 요렇게 다른 별 모양도 있고요.

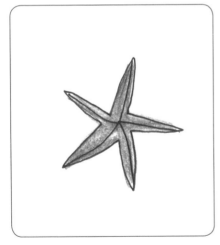

3 단풍잎 같은 불가사리도 있어요.

4 따라 그려보세요. 1과 2에 색칠도
해보세요.

 소라

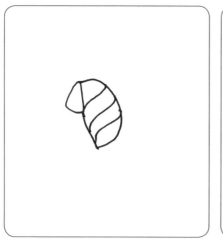

1 바닷가의 소라입니다.

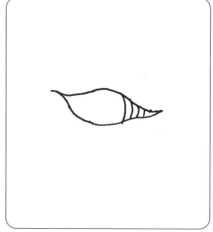

2 다른 모양도 그려봅니다.

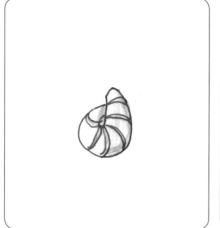

3 색칠해주면 완성입니다.

4 따라 그려보세요. 1과 2에 색칠도 해보세요.

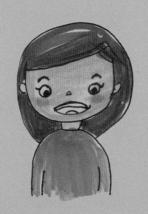

Part 4
사람

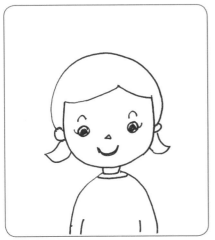

1 방긋 웃고 있는 여자아이입니다. 입꼬리를 올려주면 웃는 얼굴이 됩니다.

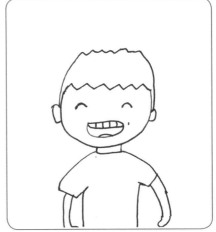

2 입을 벌리고 웃는 남자아이입니다.

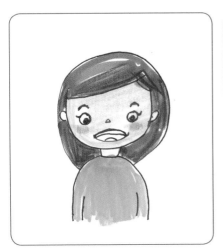

3 색칠해주면 완성!

4 따라 그려보세요. 1과 2에 색칠도 해보세요.

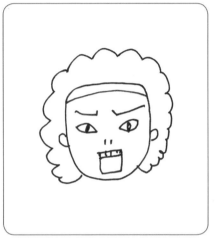

1 화난 얼굴에섯는 눈썹이 중요합
니다.

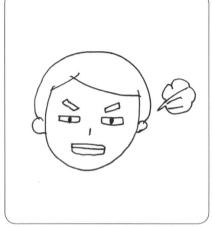

2 화가 나면 이가 드러나고 눈빛이
사나워집니다.

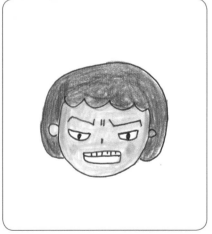

3 화난 사람의 얼굴을 잘 관찰해보
세요. 눈썹 사이에 주름도 진답니
다.

4 따라 그려보세요. 1과 2에 색칠도
해보세요.

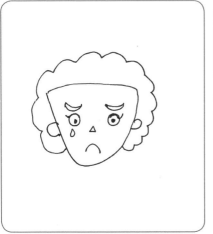

1 눈썹을 잘 표현하면 슬픈 얼굴이
 됩니다. 눈물까지 그려주면 더 슬
 퍼져요.

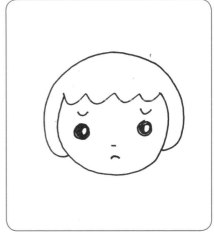

2 입꼬리를 내려줘도 슬픈 얼굴이
 됩니다.

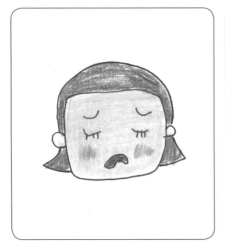

3 색칠해주면 완성,

4 따라 그려보세요. 1과 2에 색칠도
 해보세요.

1 보통 놀라면 입이 벌어집니다.

2 뭔가를 보고 깜짝 놀란 얼굴입니다.

3 색칠해주면 완성.

4 따라 그려보세요. 1과 2에 색칠도 해보세요.

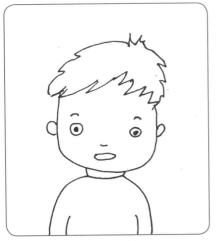

1 쇼커트 머리 스타일로 남자아이
임을 강조해줍니다.

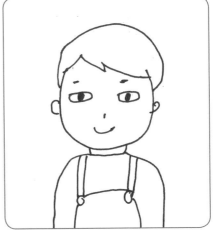

2 머리 스타일이 다른 것만으로도
느낌이 많이 다르죠?

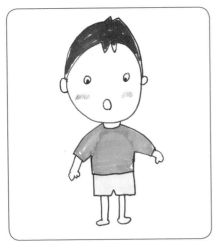

3 색칠해봅니다

4 따라 그려보세요. 1과 2에 색칠도
해보세요.

1 활짝 웃는 소녀를 그려봅니다.

2 예쁜 소녀도 그려봅니다.

3 색칠해봅니다.

4 따라 그려보세요. 1과 2에 색칠도 해보세요.

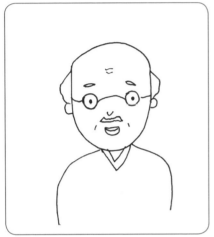

1 얼굴에 작은 점과 선을 그으면 주름을 표현할 수 있어요

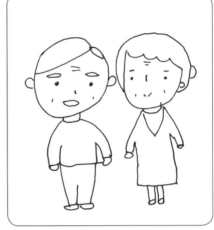

2 할아버지, 할머니를 그려봅니다.

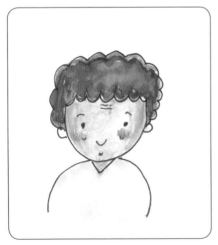

3 예쁘게 색칠해보세요.

4 따라 그려보세요. 1과 2에 색칠도 해보세요.

1 풍성한 파마머리를 그려봅니다.

2 안경도 그려보세요.

3 예쁘게 색칠해보세요.

4 따라 그려보세요. 1과 2에 색칠도 해보세요.

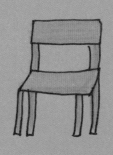

Part 5
일상생활

 수저세트

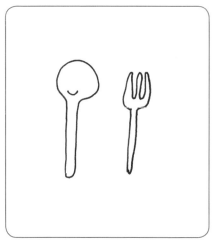

1 스푼과 포크를 그려줍니다.

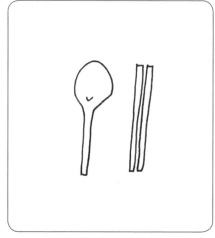

2 숟가락과 젓가락을 그려봅니다.

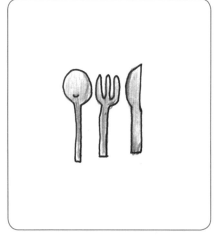

3 스푼, 포크, 나이프를 그리고 색
칠해봅니다.

4 따라 그려보세요. 1과 2에 색칠도
해보세요.

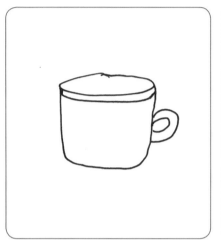

1 머그잔을 그려봅니다.

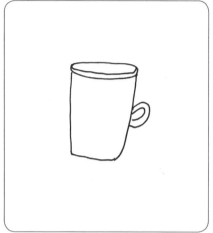

2 길쭉한 머그잔을 그려봅니다.

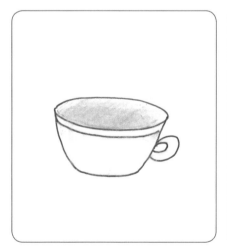

3 색칠하면 완성!

4 따라 그려보세요. 1과 2에 색칠도
해보세요.

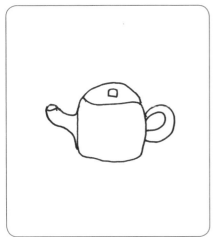

1 티포트입니다.

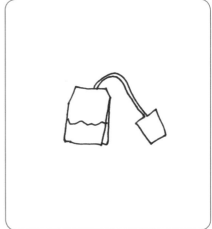

2 티백이에요.

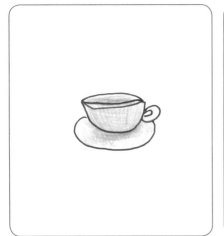

3 찻잔에 색을 입혀줍니다.

4 따라 그려보세요. 1과 2에 색칠도
해보세요.

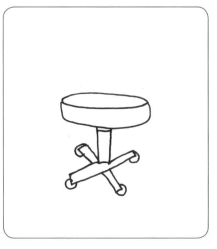

1 등받이가 없는 바퀴달린 의자에
요.

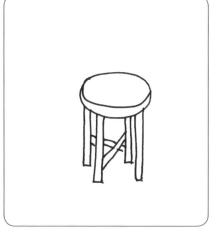

2 편안하게 앉을 수 있는 쿠션감 좋
은 의자입니다. 쿠션은 원으로 간
단히 그릴 수 있어요.

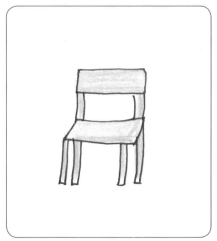

3 등받이가 있는 기본 의자입니다. 좋
아하는 색으로 칠해보세요.

4 따라 그려보세요. 1과 2에 색칠도
해보세요.

액자

1 액자의 틀은 사각형을 이용해 그려봅니다.

2 액자 안에 사람들의 모습도 그려봅니다.

3 사각형 만으로도 멋진 액자를 그려볼 수 있습니다.

4 따라 그려보세요. 1과 2에 색칠도 해보세요.

리스

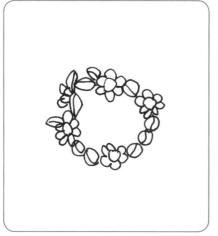

1 리스는 여러 꽃을 동그랗게 이어 준다는 느낌으로 그리면 됩니다.

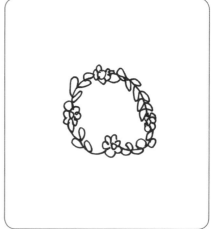

2 연필선으로 동그라미를 그려놓 고 그 위에 꽃을 그려도 됩니다.

3 색을 입혀주면 완성!

4 따라 그려보세요. 1과 2에 색칠도 해보세요.

1 무난하게 입을 수 있는 7부 티셔
츠에요.

2 반팔 티셔츠입니다.

3 여름날 시원하게 입을 민소매 티
셔츠도 그려봅니다.

4 따라 그려보세요. 1과 2에 색칠도
해보세요.

 하의

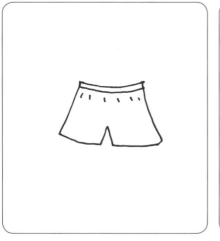

1 크게 네모 모양을 생각하고 배 부분과 다리 부분을 생각하면서 그려줍니다.

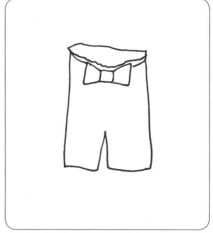

2 무릎까지 오는 반바지입니다. 벨트 부분에 포인트를 줍니다.

3 하늘색을 칠하면 청바지 느낌이 납니다.

4 따라 그려보세요. 1과 2에 색칠도 해보세요.

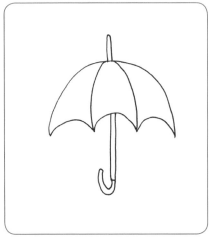

1 장우산입니다. 막대기로 된 우산 대와 우산살을 그리기만 하면 완성!

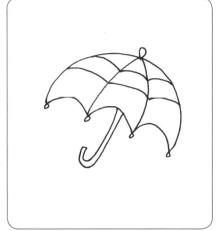

2 우산에 무늬도 그려봅니다.

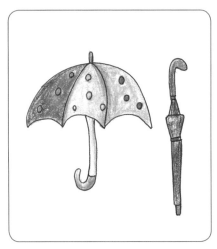

3 우산에 색을 입혀보아요. 잘 접어 놓은 우산도 그려봅니다

4 따라 그려보세요. 1과 2에 색칠도 해보세요.

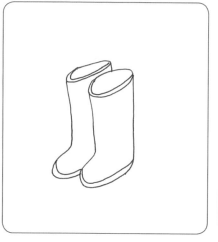

1 무릎까지 오는 긴 장화를 그려봅니다.

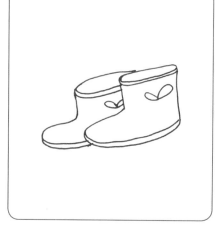

2 발목위까지 오는 짧은 장화도 그려봅니다

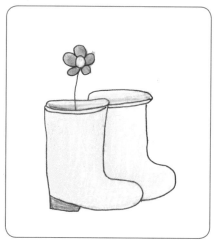

3 노란색으로 색칠해보았어요. 마음에 드는 색을 입혀보세요.

4 따라 그려보세요. 1과 2에 색칠도 해보세요.

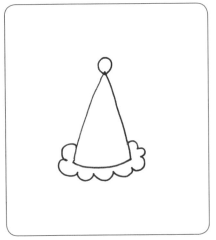

1 파티모자를 그려봅니다.

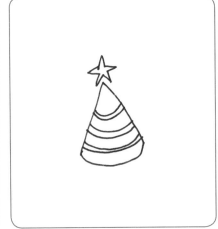

2 다른 무늬를 넣어봅니다.

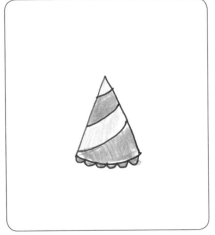

3 색을 칠해주면 완성!

4 따라 그려보세요. 1과 2에 색칠도
해보세요.

 꽃병

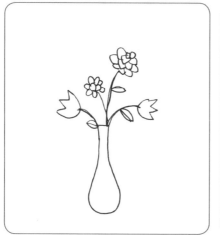

1 길쭉한 꽃병을 그려봅니다.

2 줄기가 보이는 투명한 꽃병입니다.

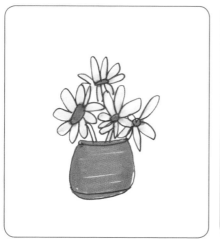

3 색칠하면 완성입니다.

4 따라 그려보세요. 1과 2에 색칠도 해보세요.

 부채

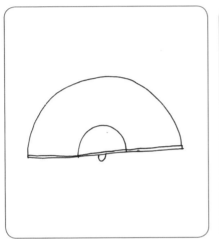

1 활짝 펼친 부채입니다.

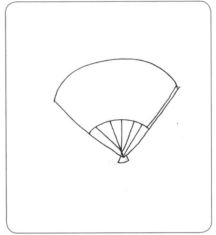

2 부채꼴 모양의 부채입니다.

3 색칠하면 완성,

4 따라 그려보세요. 1과 2에 색칠도 해보세요.

 모자

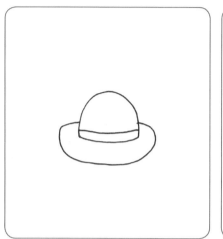

1 모자입니다.

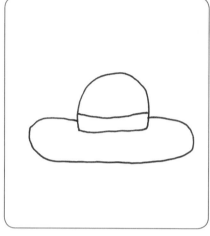

2 챙이 넓은 모자도 그려줍니다.

3 색칠하면 완성!

4 따라 그려보세요. 1과 2에 색칠도 해보세요.

1 크게 원을 그려 공 모양을 잡아줍
니다.

2 다른 방향에서 본 비치볼도 그려
봅니다.

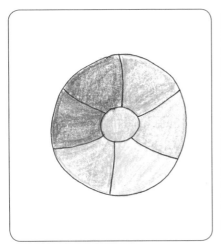

3 색칠하여 완성!

4 따라 그려보세요. 1과 2에 색칠도
해보세요.

1 튜브입니다.

2 바람이 들어간 두께를 표현해줍니다.

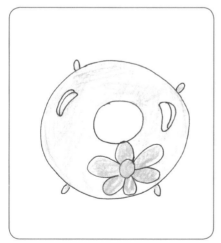

3 색칠하여 완성!

4 따라 그려보세요. 1과 2에 색칠도 해보세요.

1 마스크입니다.

2 육각형 모양으로 그려봅니다.

3 색칠하면 완성!

4 따라 그려보세요. 1과 2에 색칠도 해보세요.

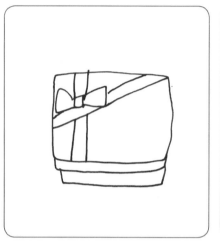

1 리본 달린 선물상자입니다.

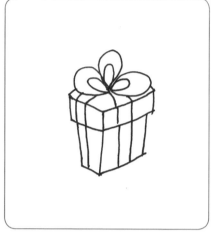

2 육면체를 활용해서 그려봅니다.

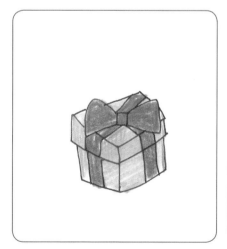

3 색칠하면 완성!

4 따라 그려보세요. 1과 2에 색칠도
 해보세요.

1 유리컵을 올려들 수 있는 티코스터(컵받침)에요.

2 사각형으로도 그려봅니다.

3 예쁘게 색칠해보세요.

4 따라 그려보세요. 1과 2에 색칠도 해보세요.

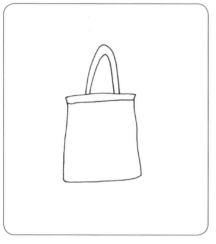

1 사각형의 느낌으로 가방을 그려 봅니다.

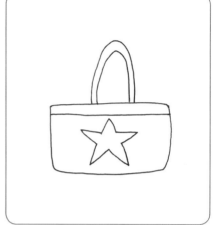

2 가방의 손잡이를 길게 하여 그려 봅니다.

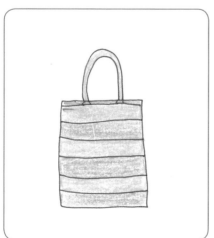

3 줄무늬를 넣어 색칠해봅니다.

4 따라 그려보세요. 1과 2에 색칠도 해보세요.

 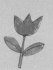
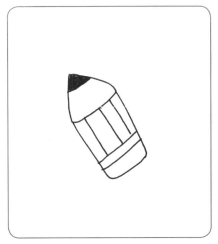

1 연필을 그려봅니다.

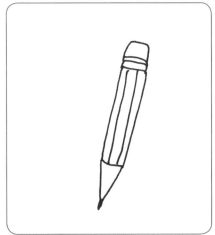

2 길쭉한 연필도 그려봅니다.

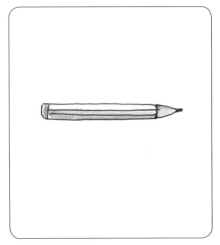

3 색을 칠하면 완성!

4 따라 그려보세요. 1과 2에 색칠도 해보세요.

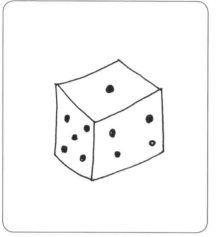

1 직육면체을 그리고 각 면마다 점을 찍어봅니다.

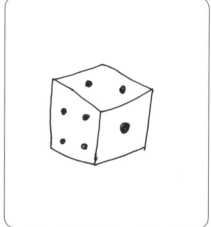

2 다른 각도에서 본 주사위도 그려봅니다.

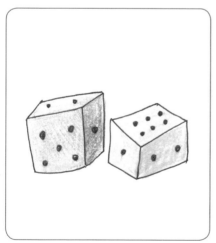

3 색을 칠해보세요.

4 따라 그려보세요. 1과 2에 색칠도 해보세요.

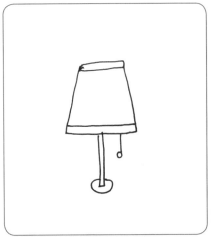

1 스탠드입니다.

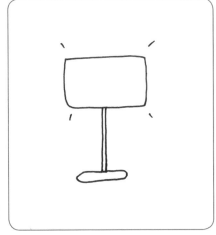

2 사각형의 느낌으로도 그려봅니
다.,

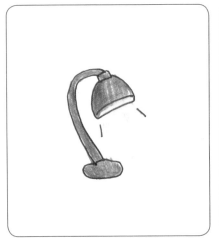

3 색을 칠해주면 완성!

4 따라 그려보세요. 1과 2에 색칠도
해보세요.

로만쉐이드

1 창가의 로만쉐이드입니다.

2 다른 느낌으로도 그려봅니다. 창문이 살짝 드러난 느낌이면 더 좋아요.

3 색을 칠하니 근사한 로만쉐이드 완성!

4 따라 그려보세요. 1과 2에 색칠도 해보세요.

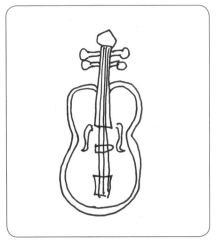

1 첼로를 그려봅니다.

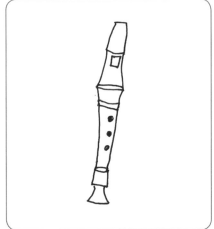

2 리코더를 그려봅니다.

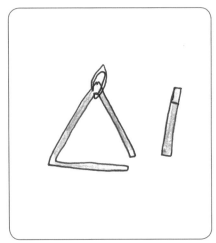

3 트라이앵글을 그려봅니다. 예쁘
게 색칠해보세요.

4 따라 그려보세요. 1과 2에 색칠도
해보세요.

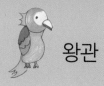

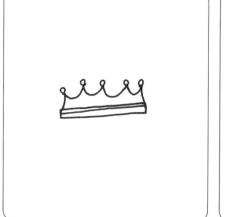

1 왕관이에요.

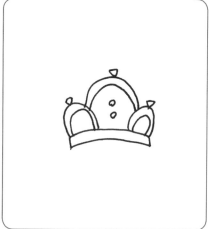

2 큰

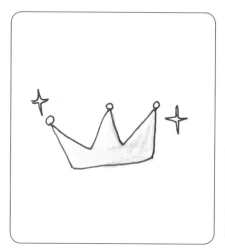

3 색을 칠해보세요.

4 따라 그려보세요. 1과 2에 색칠도 해보세요.

야구세트

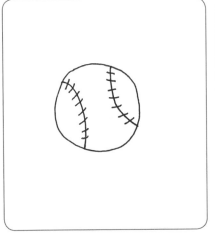

1 야구공의 특징을 살려 그려봅니다.

2 글러브를 그려봅니다.

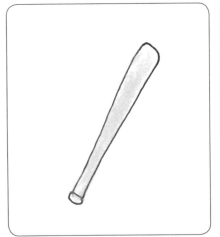

3 색을 칠해 야구방망이를 완성합니다.

4 따라 그려보세요. 1과 2에 색칠도 해보세요.

 농구세트

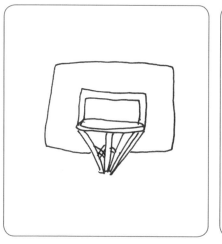

1 농구골대를 그려봅니다.

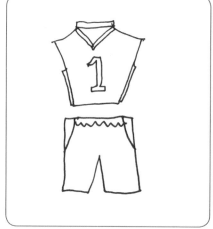

2 멋진 유니폼도 그려봅니다.

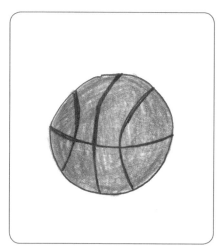

3 농구공에 색을 칠해 완성합니다.

4 따라 그려보세요. 1과 2에 색칠도
해보세요.

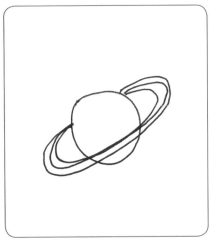

1 멋진 고리가 있는 토성을 그려줍니다.

2 목성입니다. 대적점도 그려주세요.

3 달도 그려줍니다.

4 따라 그려보세요. 1과 2에 색칠도 해보세요.

1 별을 그리고 그 속에 선을 그으면
입체적인 느낌이 납니다.

2 두 개의 별을 겹쳐 그려봅니다.

3 색을 칠해주면 완성!

4 따라 그려보세요. 1과 2에 색칠도
해보세요.

왕초보 쉬운 그림 그리기

초판 1쇄 발행 ㅣ 2018년 10월 16일

지은이 ㅣ 도화지
펴낸이 ㅣ 김지연
펴낸곳 ㅣ 생각의빛

주 소 ㅣ 경기도 파주시 한빛로 70 515-501

출판등록 ㅣ 2018년 8월 6일 제406-2018-000094호

ISBN ㅣ 979-11-964594-0-6 (13650)

원고 투고 ㅣ sangkac@nate.com

ⓒ도화지, 2018

* 값 13,000원

* 생각의빛은 삶의 감동을 이끌어내는 진솔한 책을 발간하고 있습니다. 참신
한 원고가 준비되셨다면 망설이지 마시고 연락주세요.

이 도서의 국립중앙도서관 출판예정도서목록(CIP)은 서지정보유통지
원시스템 홈페이지(http://seoji.nl.go.kr)와 국가자료종합목록시스템
(http://www.nl.go.kr/kolisnet)에서 이용하실 수 있습니다. (CIP제어번호 :
CIP2018026103)